獻給大衛

作者簡介
喬伊絲・海索柏斯 Joyce Hesselberth

繪本作家與插畫家，現於美國馬里蘭藝術學院教授
插畫。插畫作品常見於廣告、報刊雜誌、影劇視覺
設計等。除了繪本創作，喬伊絲也開發了兩款教育
類app，帶孩子認識形狀和色彩。她的作品曾獲美
國插畫獎、美國插畫家協會、3X3 國際插畫大獎等
多方肯定。1995年和先生大衛・普朗克特共同創立
設計工作室 Spur Design。現今和家人（還有兩隻
貓）居於巴爾的摩市。想更認識喬伊絲，請瀏覽她
的網站：www.joycehesselberth.com。

地圖喵

啟蒙孩子的圖像思維

文·圖　喬伊絲·海索柏斯
譯　高尼可

每天晚上，
莎姆都會陪家人去睡覺。

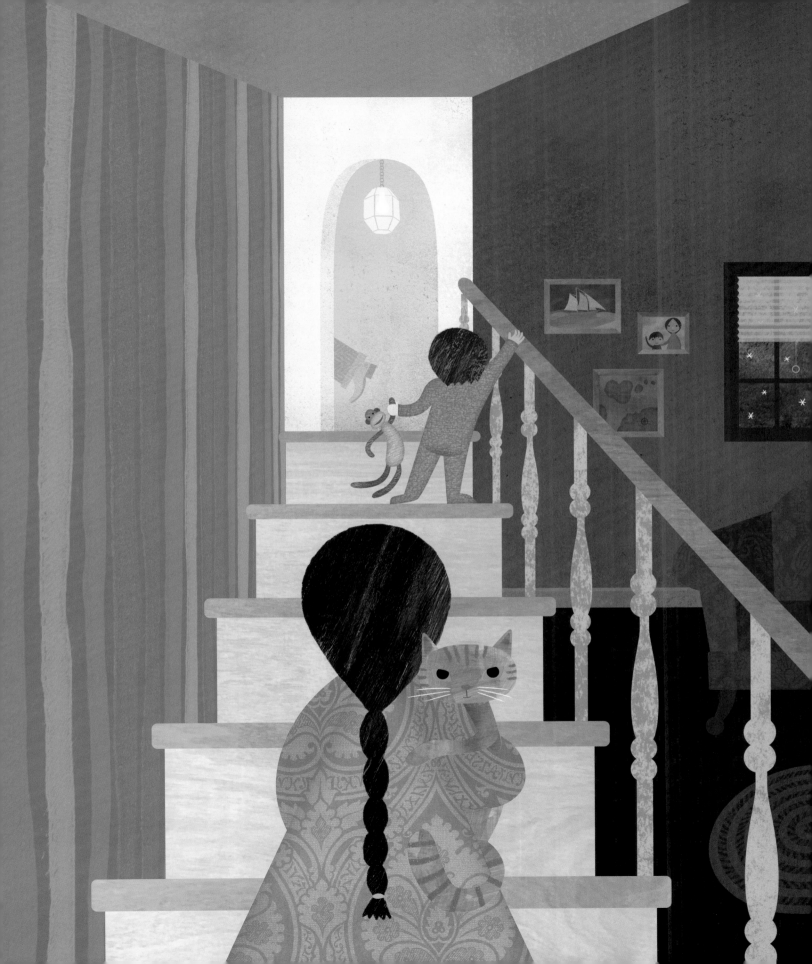

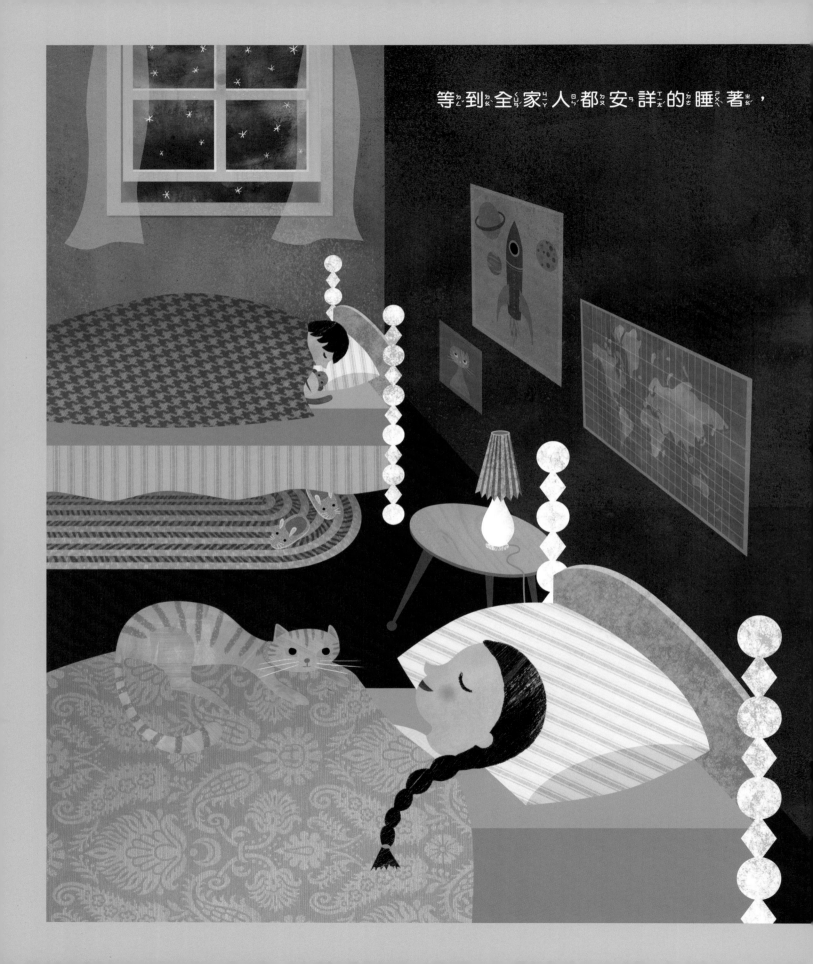

等到全家人都安詳的睡著，

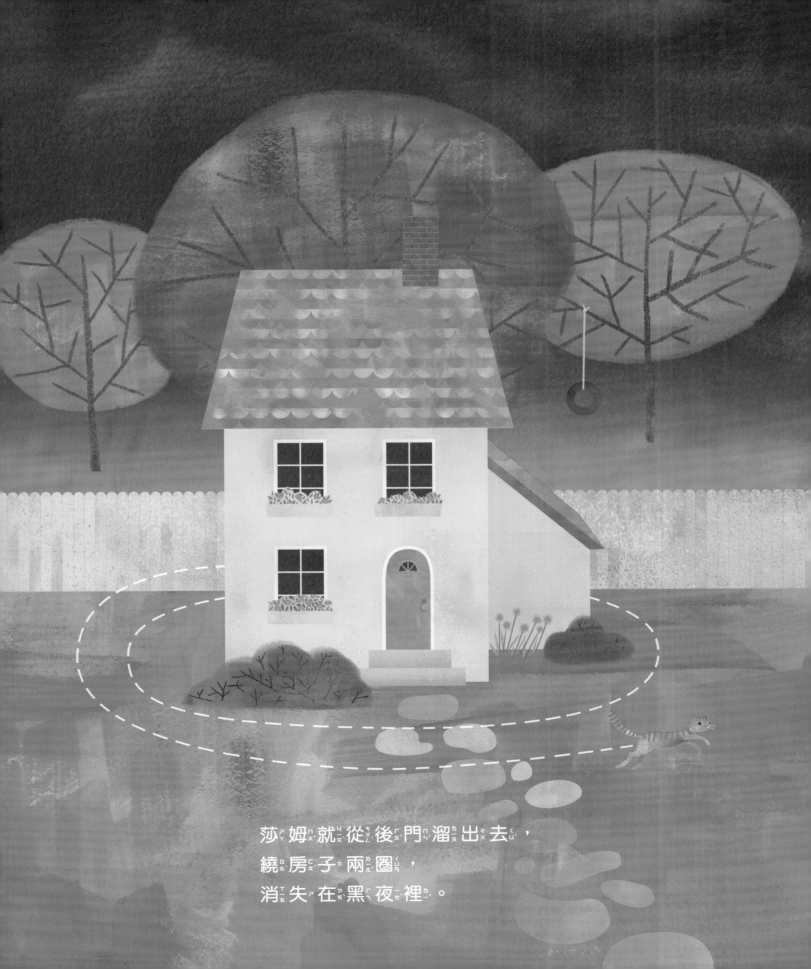

莎姆就從後門溜出去，
繞房子兩圈，
消失在黑夜裡。

貓咪晚上的蹤跡總是有點神祕。
我們來看看莎姆去了哪裡。

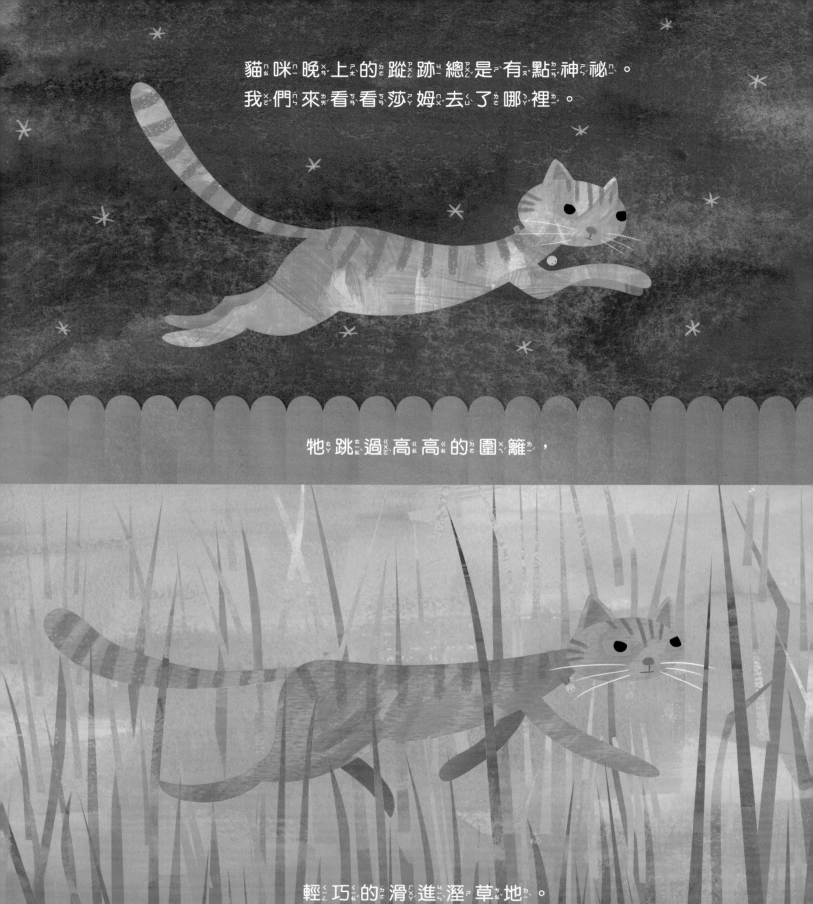

牠跳過高高的圍籬，

輕巧的滑進溼草地。

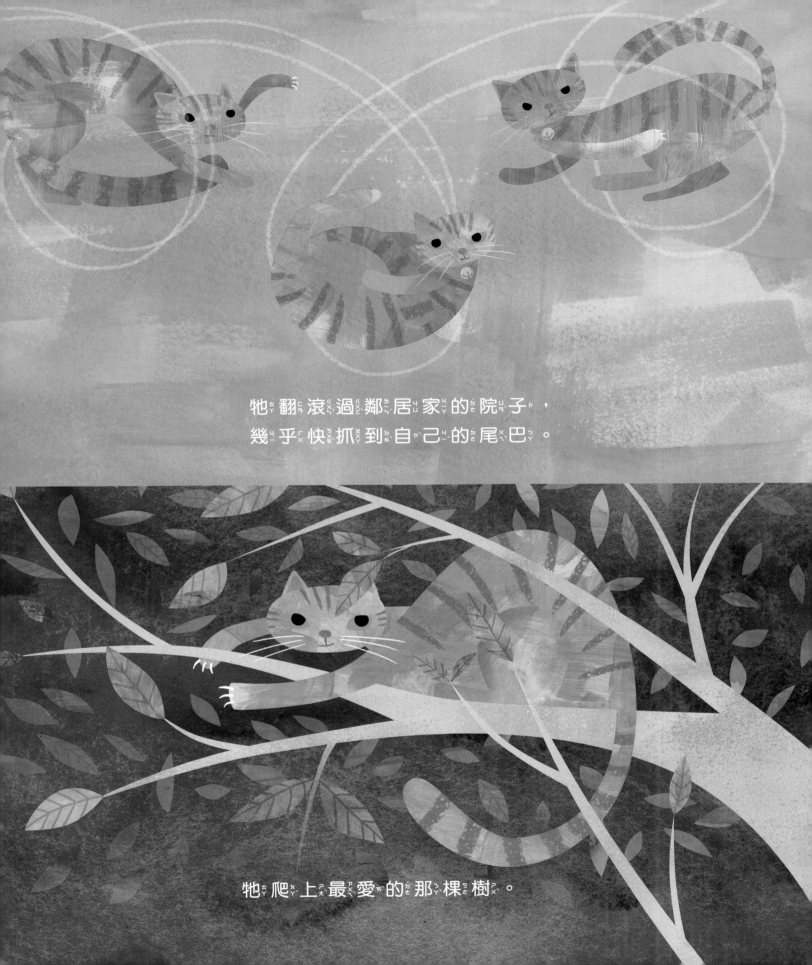

牠翻滾過鄰居家的院子，
幾乎快抓到自己的尾巴。

牠爬上最愛的那棵樹。

如果我們把莎姆這段旅程放在地圖上，
看起來會像這樣：

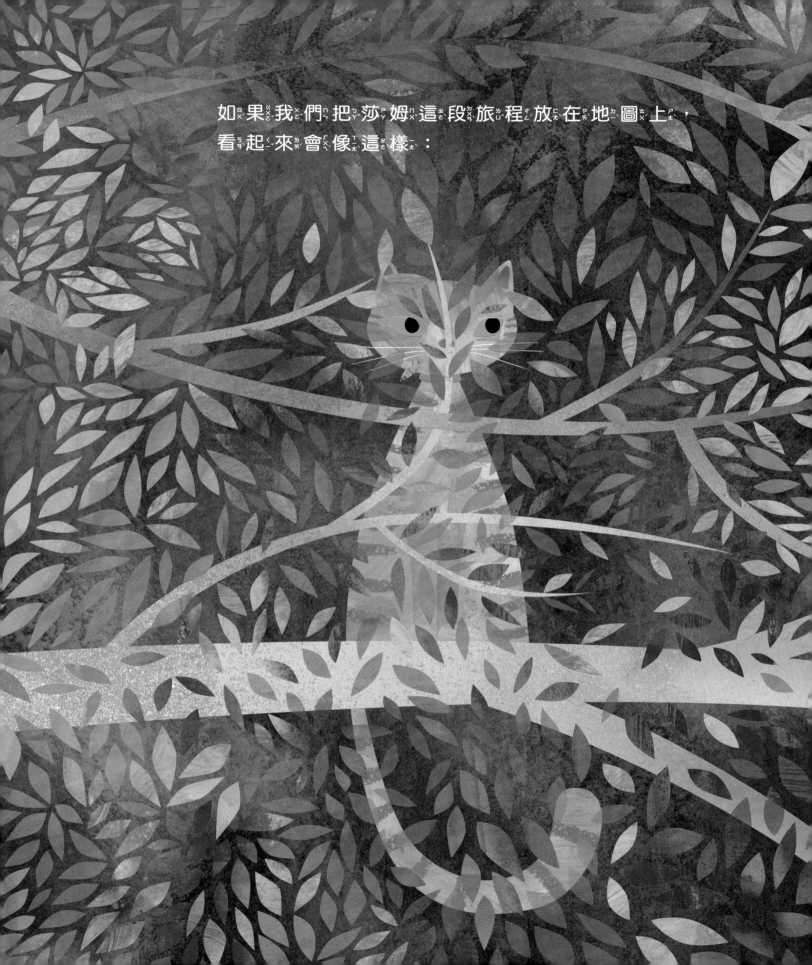

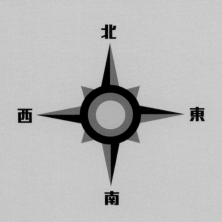

北
西 東
南

方位記號用來表示
方向，例如上面這
個十字記號就指出
東、南、西、北。

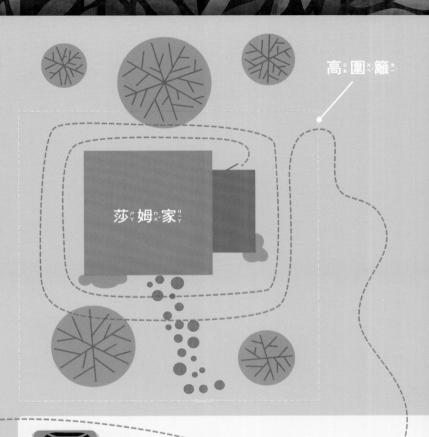

高圍籬

莎姆家

又溼又高的草叢

最愛的樹

莎姆

地圖中的比例尺
告訴我們，這些
圖案真實的大小
有多長、多寬或
多高。

鄰居家

0 5 10 15 20 25 (公尺)

我們也可以把許許多多不同的事物，
做成其他類型的示意圖。
這是莎姆的身體構造圖。

膀胱　結腸　脊椎　脾臟　腎臟

尾巴

小腸

後腿

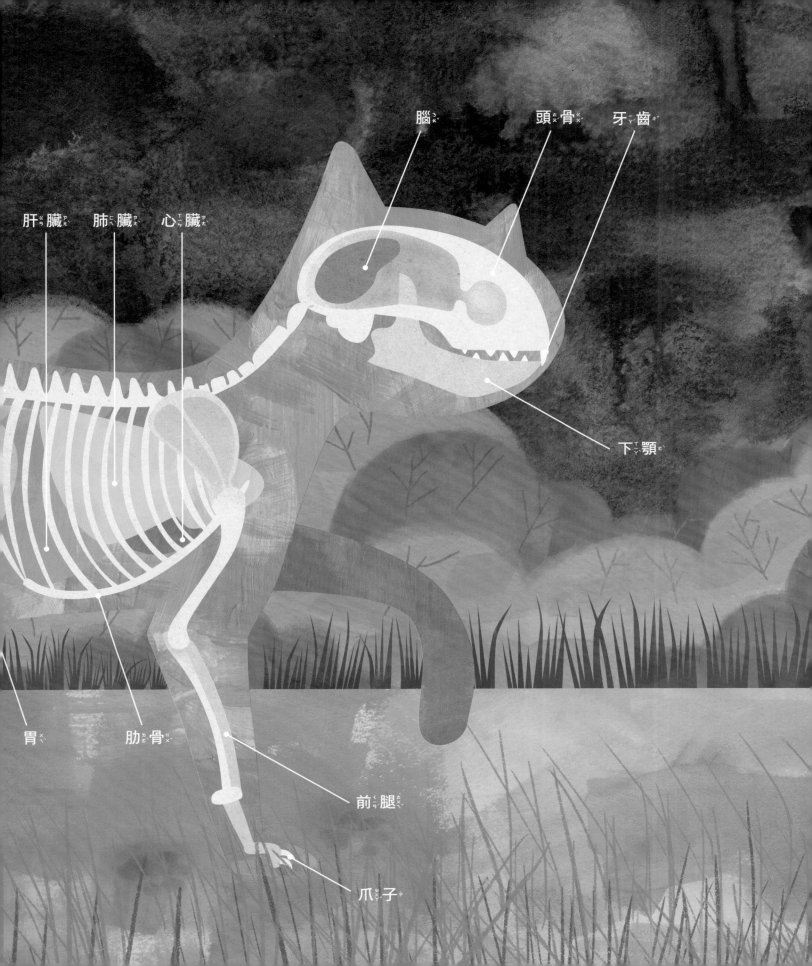

腦ㄋㄠˇ

頭骨ㄊㄡˊㄍㄨˇ

牙齒ㄧㄚˊㄔˇ

肝臟ㄍㄢ ㄗㄤˋ

肺臟ㄈㄟˋ ㄗㄤˋ

心臟ㄒㄧㄣ ㄗㄤˋ

下顎ㄒㄧㄚˋ ㄜˋ

胃ㄨㄟˋ

肋骨ㄌㄜˋ ㄍㄨˇ

前腿ㄑㄧㄢˊ ㄊㄨㄟˇ

爪子ㄓㄠˇ ㄗ˙

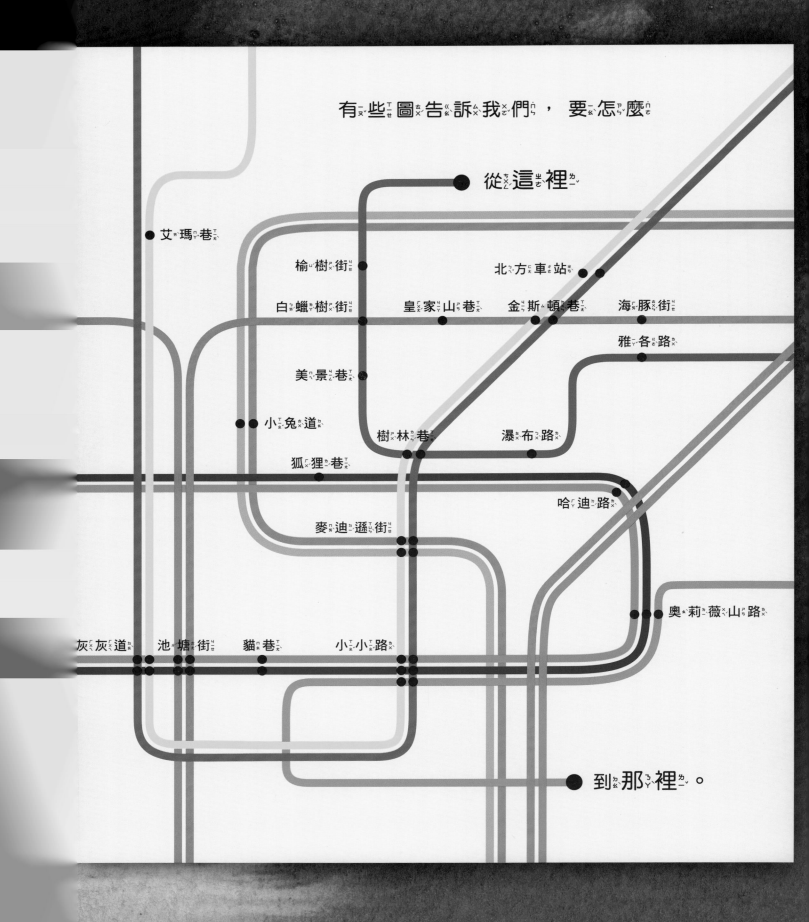

有些圖告訴我們，要怎麼

從這裡

到那裡。

艾瑪巷

榆樹街　　　　　　　北方車站

白蠟樹街　　皇家山巷　金斯頓巷　海豚街

　　　　　　　　　　　　　　雅各路

美景巷

小兔道　　　　　　樹林巷　　　瀑布路

狐狸巷

　　　　　　　　　　　　　哈迪路

麥迪遜街

　　　　　　　　　　　　　　奧莉薇山路

灰灰道　　池塘街　　貓巷　　　小小路

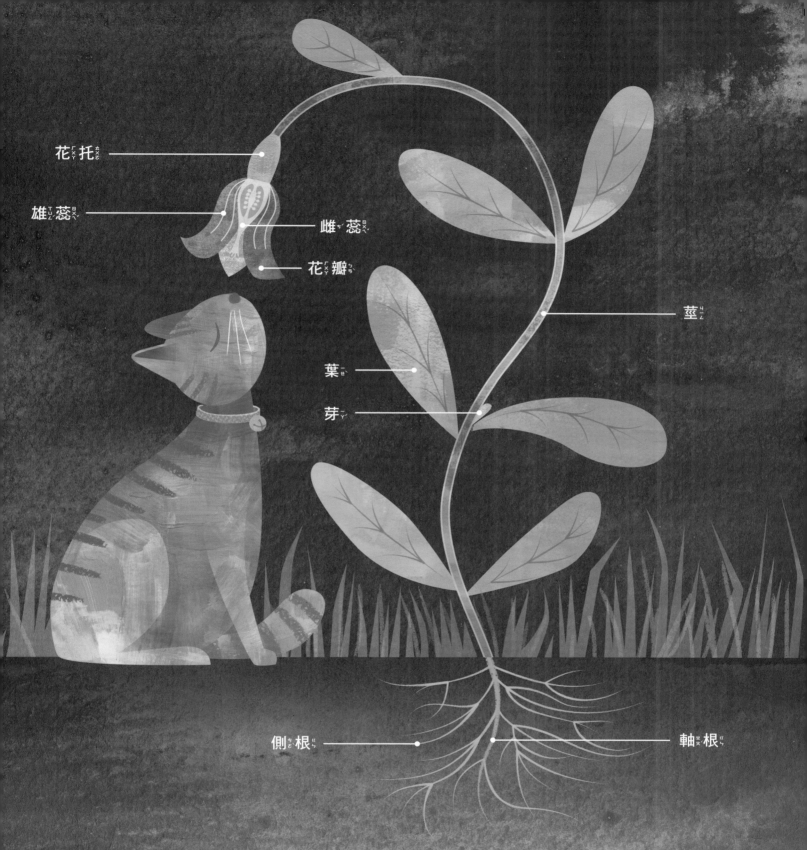

花ㄏㄨㄚ托ㄊㄨㄛ

雄ㄒㄩㄥ蕊ㄖㄨㄟ

雌ㄘ蕊ㄖㄨㄟ

花ㄏㄨㄚ瓣ㄅㄢ

莖ㄐㄧㄥ

葉ㄧㄝ

芽ㄧㄚ

側ㄘㄜ根ㄍㄣ

軸ㄓㄨ根ㄍㄣ

有ㄧㄡ些ㄒㄧㄝ圖ㄊㄨ則ㄗㄜ是ㄕ告ㄍㄠ訴ㄙㄨ我ㄨㄛ們ㄇㄣ各ㄍㄜ個ㄍㄜ部ㄅㄨ位ㄨㄟ是ㄕ什ㄕㄣ麼ㄇㄜ。

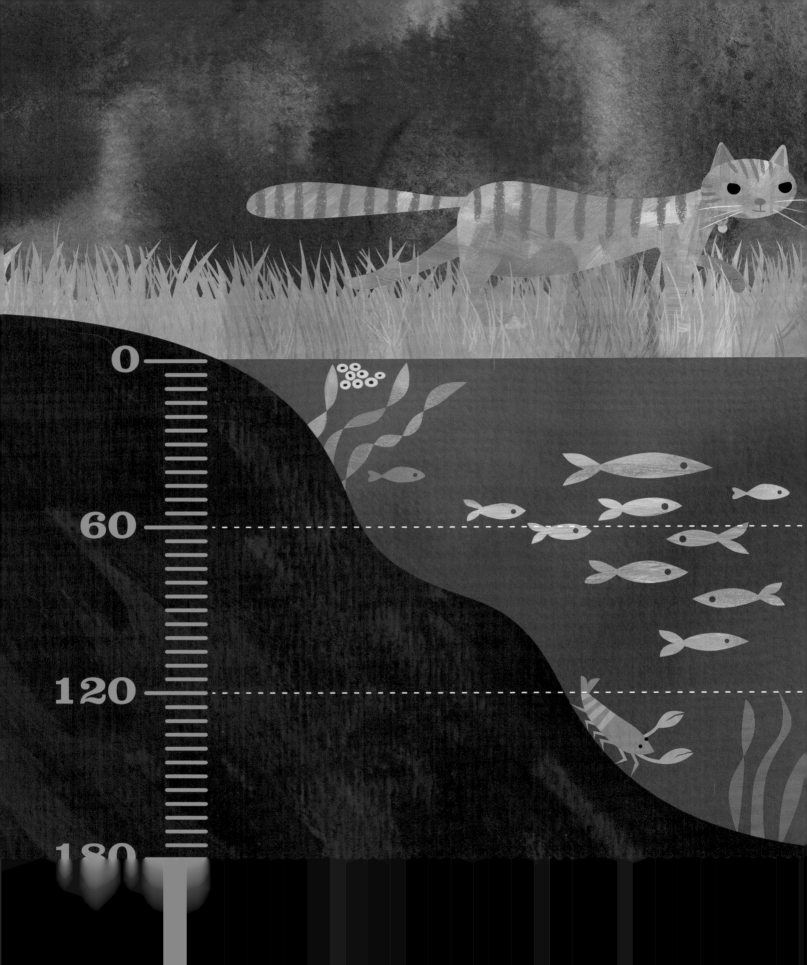

示意圖還可以幫助我們了解
平常看不到的東西，
像是池塘裡藏了什麼……

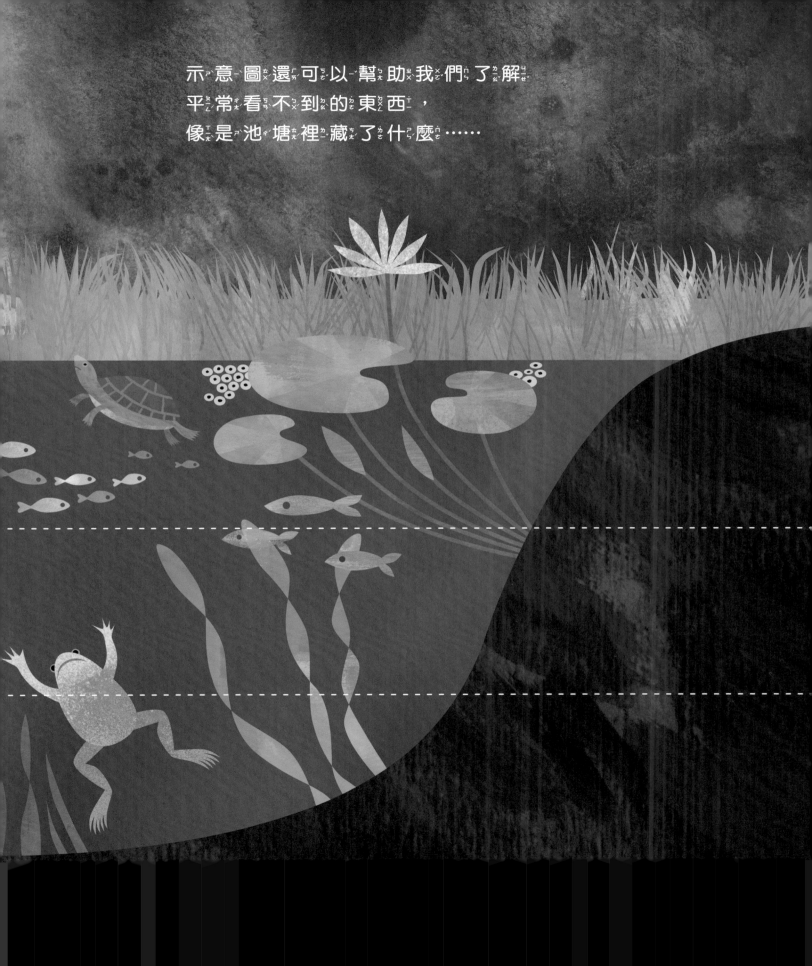

還有那些小到看不見的東西，像是水分子。

水是由很多、很多小得不得了的水分子組成。

水分子示意圖

氫原子　　　　氫原子

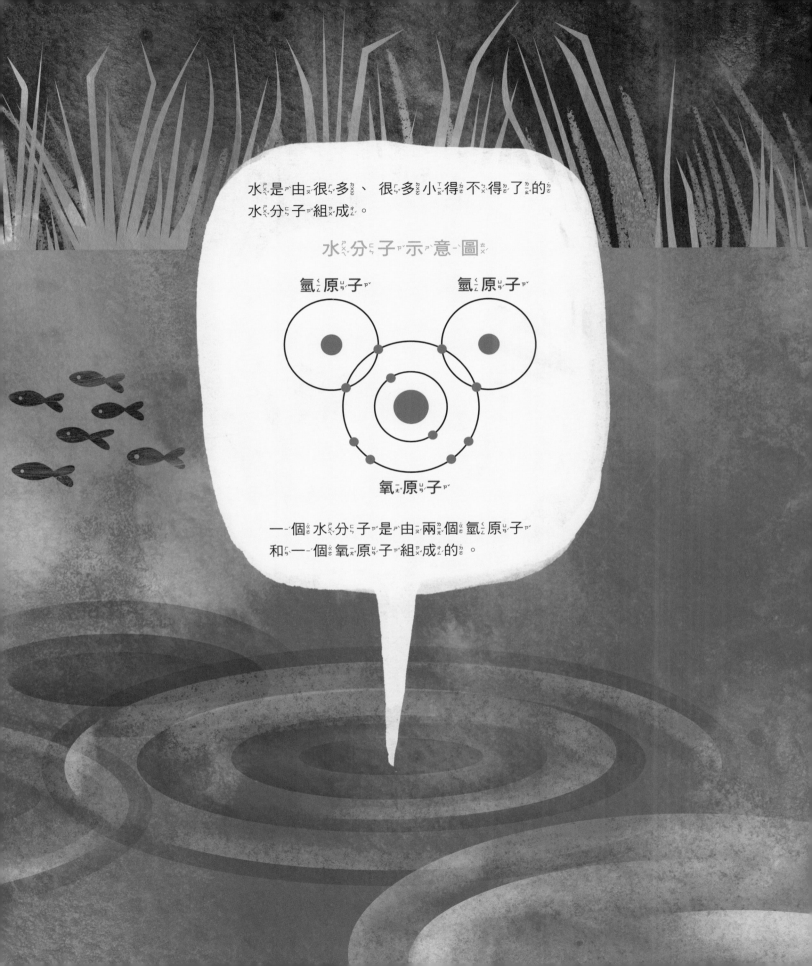

氧原子

一個水分子是由兩個氫原子和一個氧原子組成的。

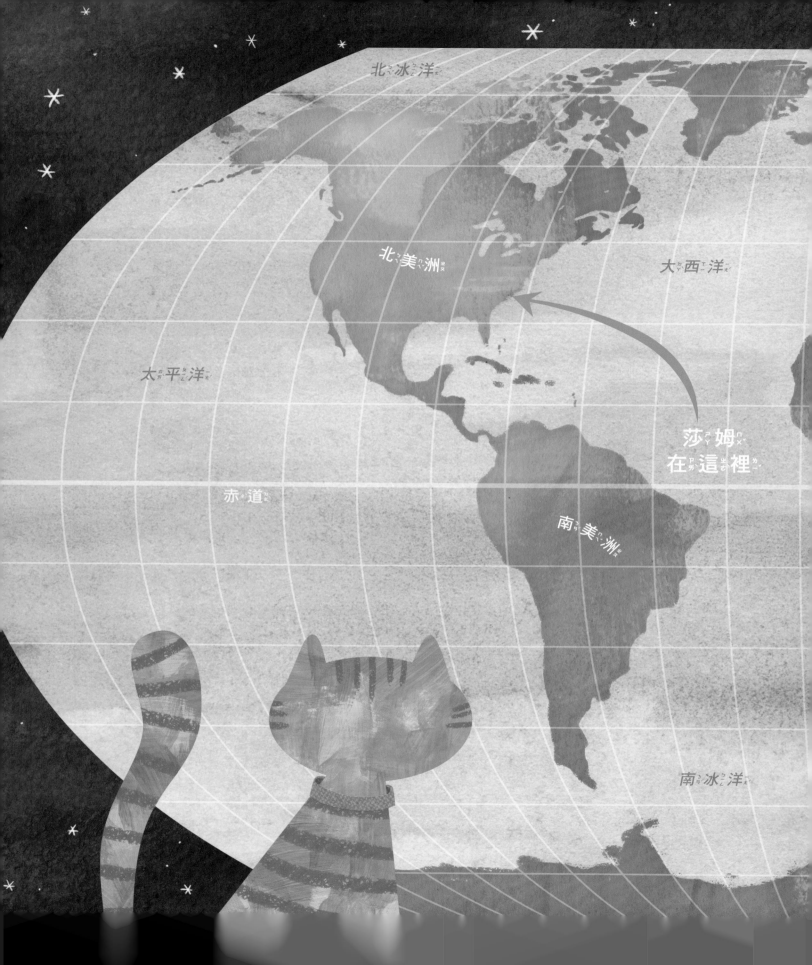

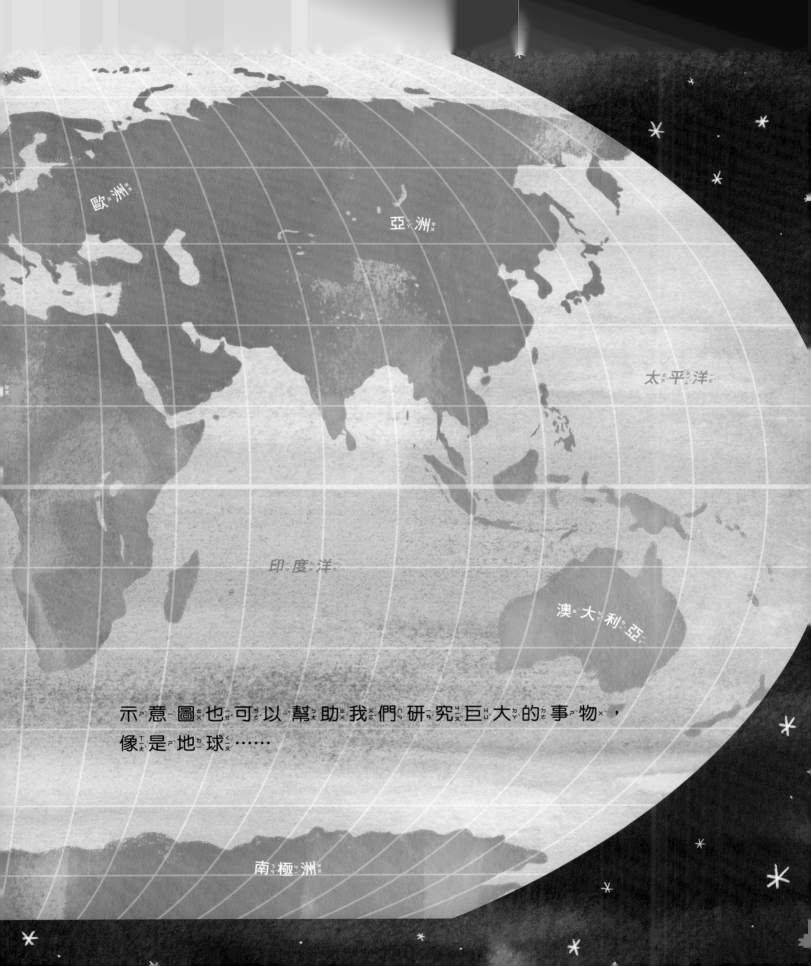

歐洲

亞洲

太平洋

印度洋

澳大利亞

示意圖也可以幫助我們研究巨大的事物，
像是地球⋯⋯

南極洲

或是更大、更大的東西，
例如我們太陽系裡的行星。

火星

地球

金星

太陽

水星

莎姆
在這裡

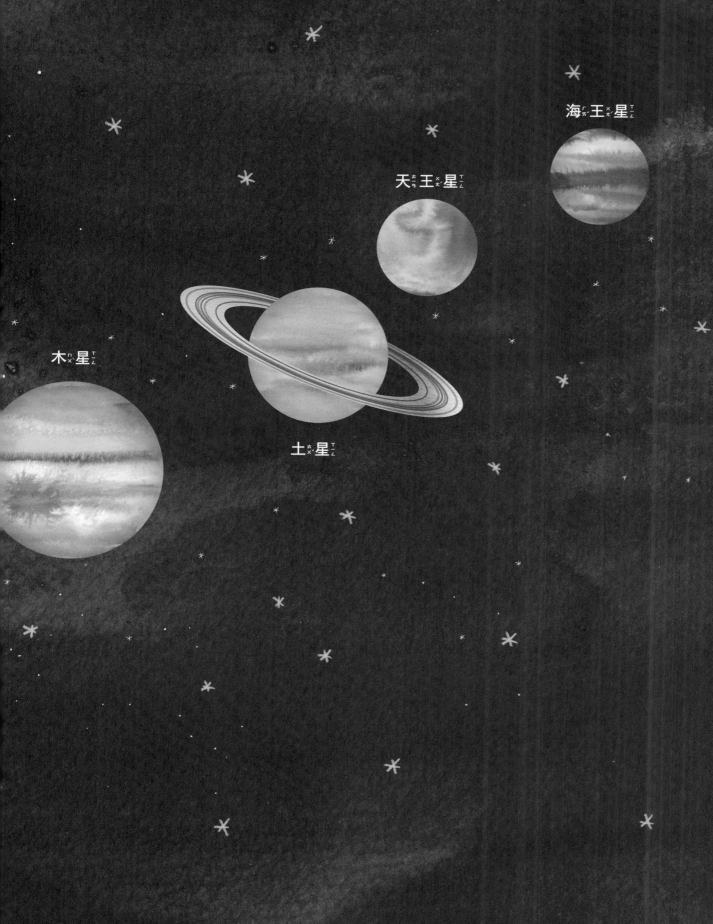

海ㄏㄞˇ王ㄨㄤˊ星ㄒㄧㄥ

天ㄊㄧㄢ王ㄨㄤˊ星ㄒㄧㄥ

木ㄇㄨˋ星ㄒㄧㄥ

土ㄊㄨˇ星ㄒㄧㄥ

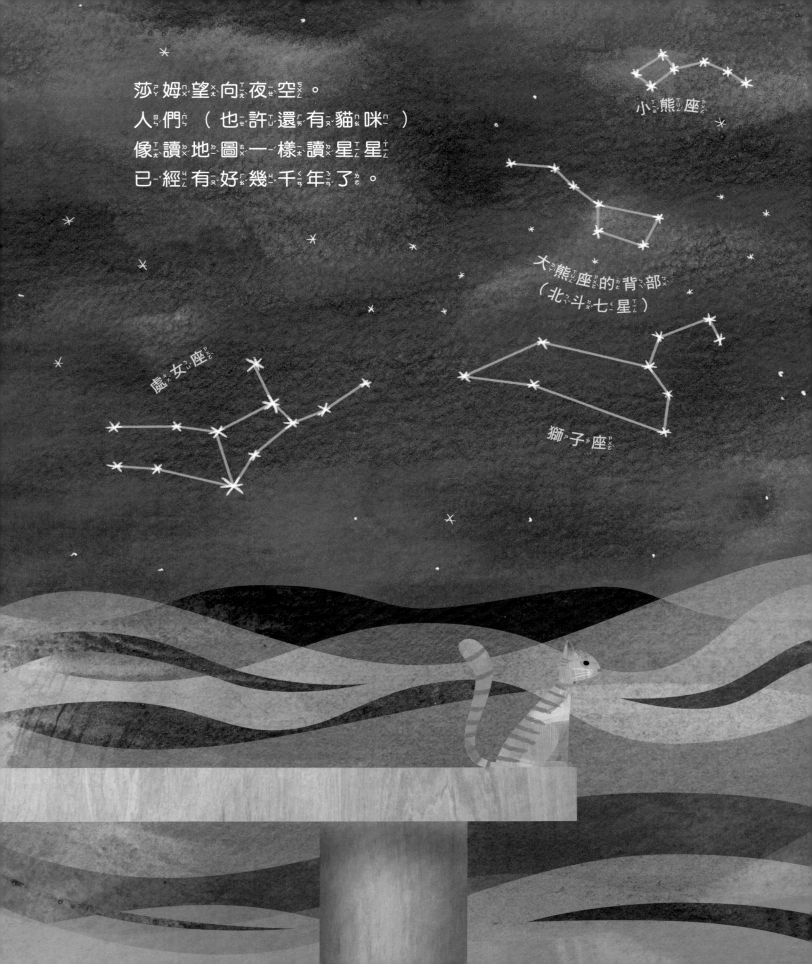

莎姆望向夜空。
人們（也許還有貓咪）
像讀地圖一樣讀星星
已經有好幾千年了。

小熊座

大熊座的背部
（北斗七星）

獅子座

處女座

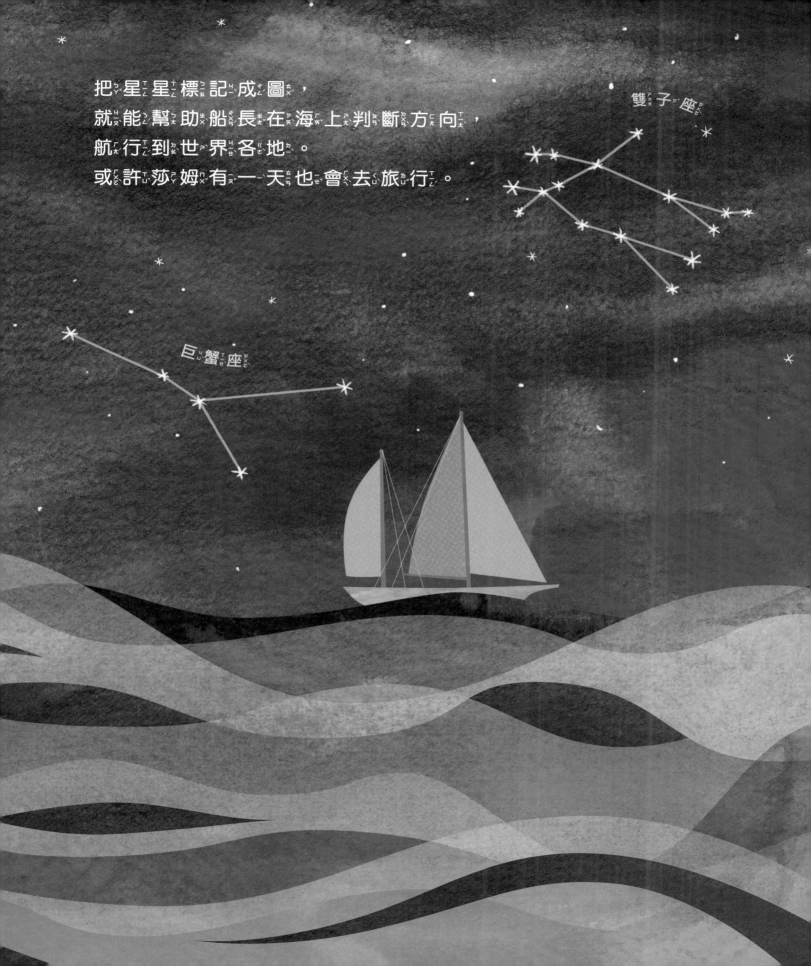

把星星標記成圖，
就能幫助船長在海上判斷方向，
航行到世界各地。
或許莎姆有一天也會去旅行。

雙子座

巨蟹座

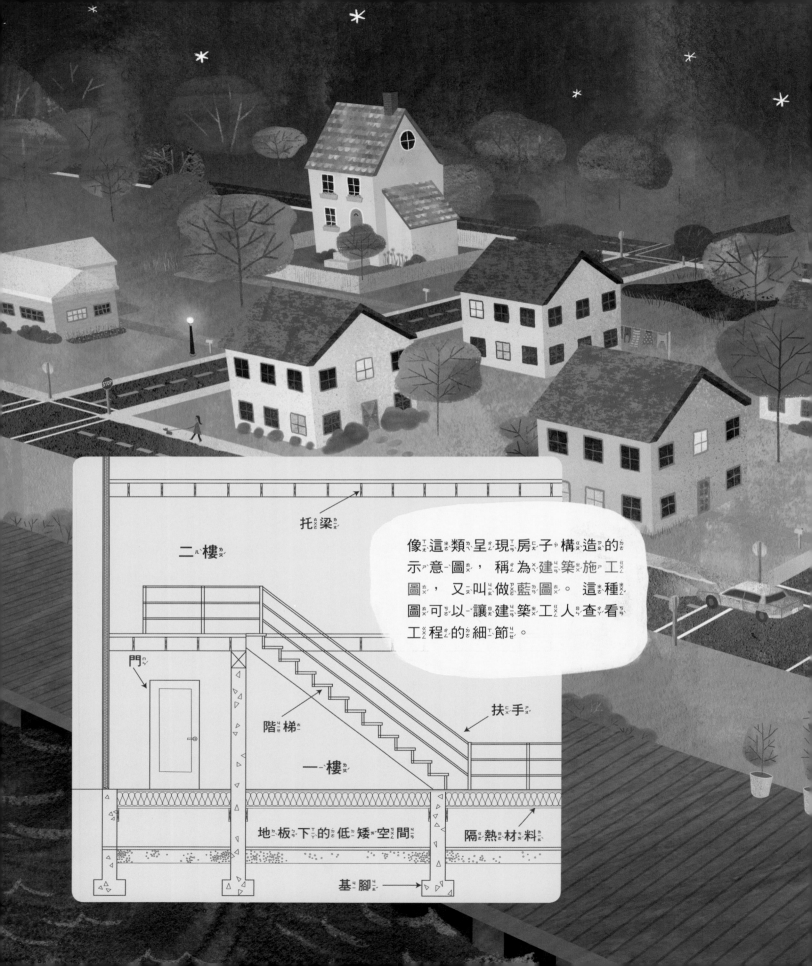

托梁

二樓

門

階梯

一樓

扶手

像這類呈現房子構造的示意圖，稱為建築施工圖，又叫做藍圖。這種圖可以讓建築工人查看工程的細節。

地板下的低矮空間

隔熱材料

基腳

不過現在，莎姆想離家近一點。
牠要待在最喜歡的觀景臺 ——
（很快會是）全鎮最高的建築頂端。
從這上面望出去，
莎姆可以看見整個社區。

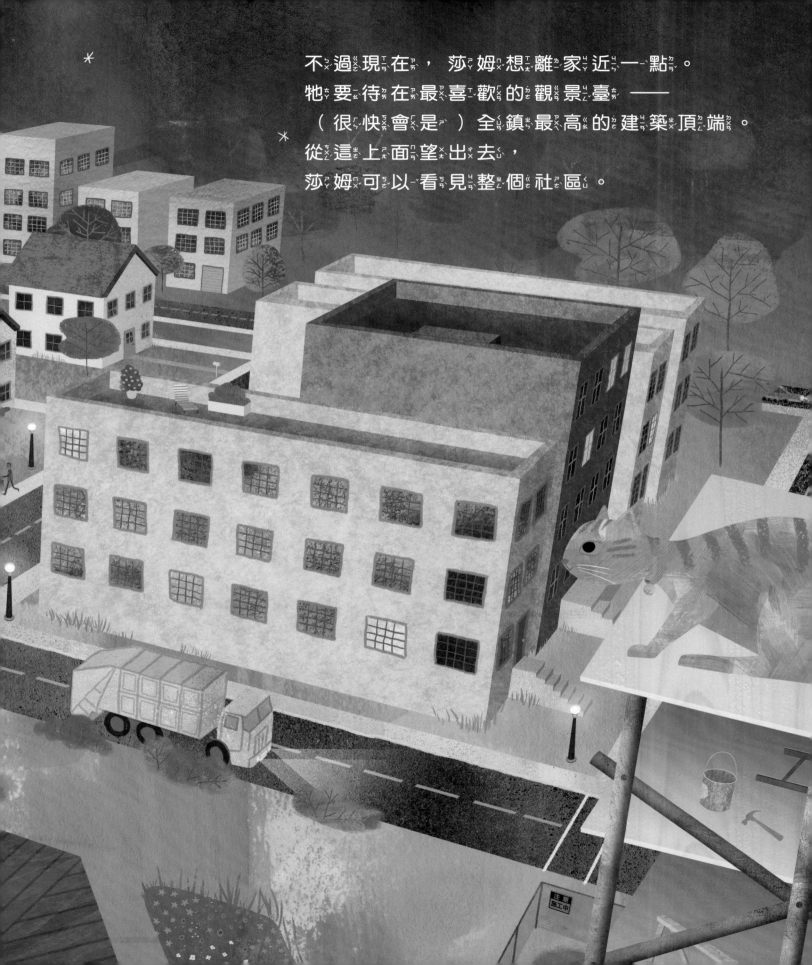

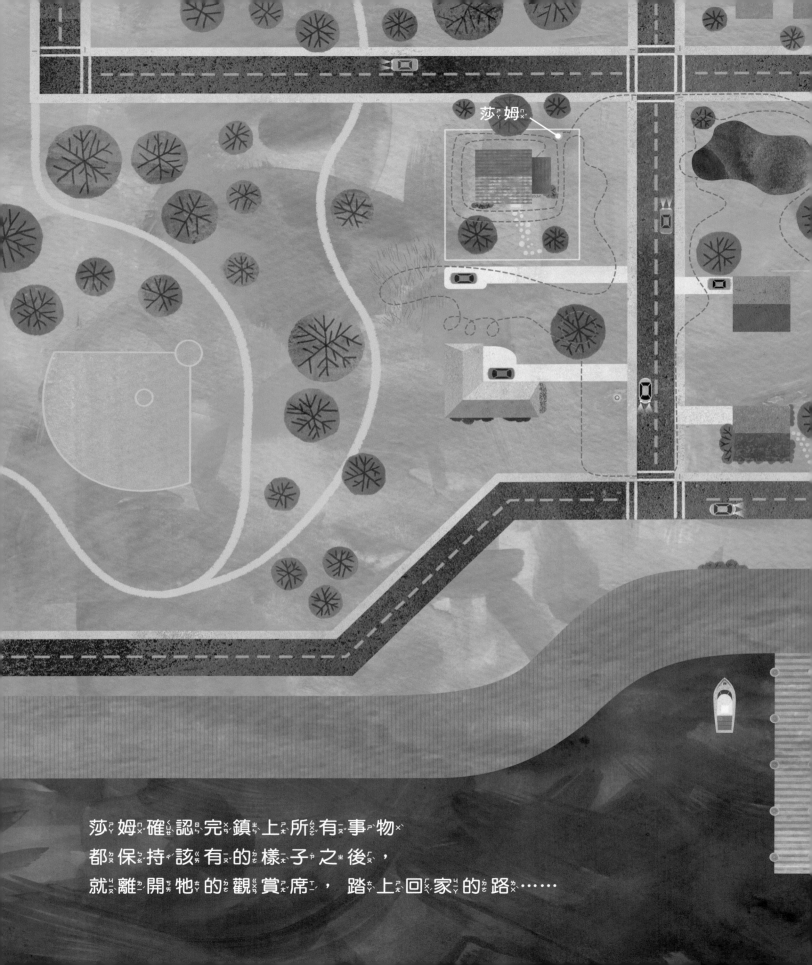

莎姆

莎ㄕ姆ㄇ確ㄑㄩㄝ認ㄖㄣ完ㄨㄢ鎮ㄓㄣ上ㄕㄤ所ㄙㄨㄛ有ㄧㄡ事ㄕ物ㄨ
都ㄉㄡ保ㄅㄠ持ㄔ該ㄍㄞ有ㄧㄡ的ㄉㄜ樣ㄧㄤ子ㄗ之ㄓ後ㄏㄡ，
就ㄐㄧㄡ離ㄌㄧ開ㄎㄞ牠ㄊ的ㄉㄜ觀ㄍㄨㄢ賞ㄕㄤ席ㄒㄧ， 踏ㄊㄚ上ㄕㄤ回ㄏㄨㄟ家ㄐㄧㄚ的ㄉㄜ路ㄌㄨ……

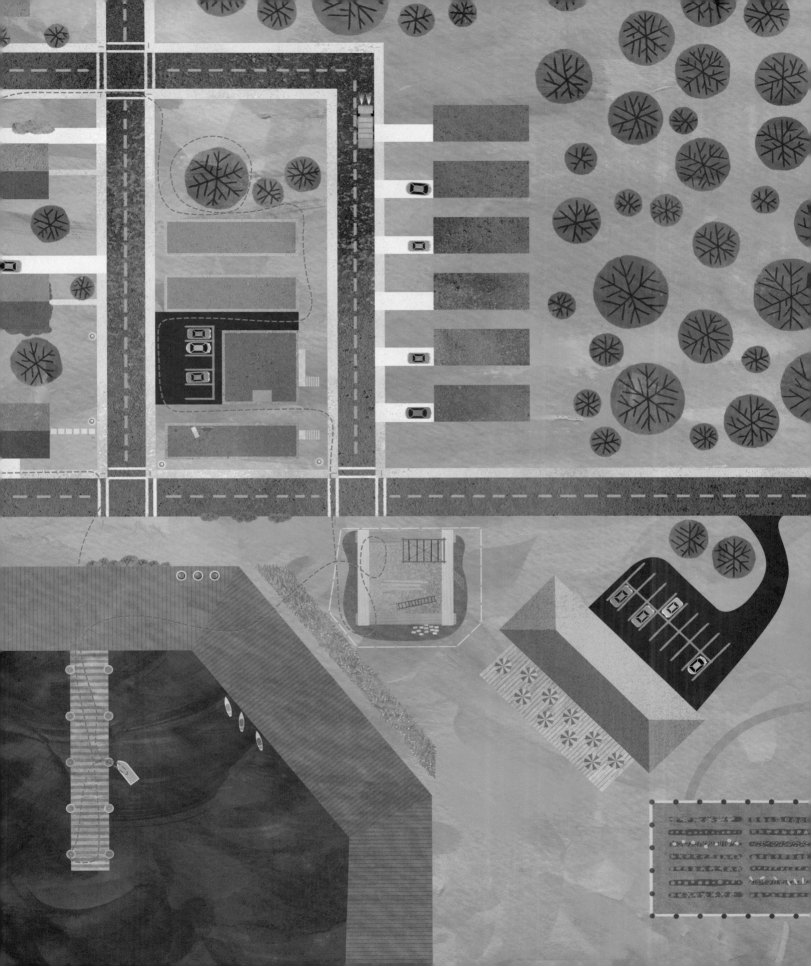

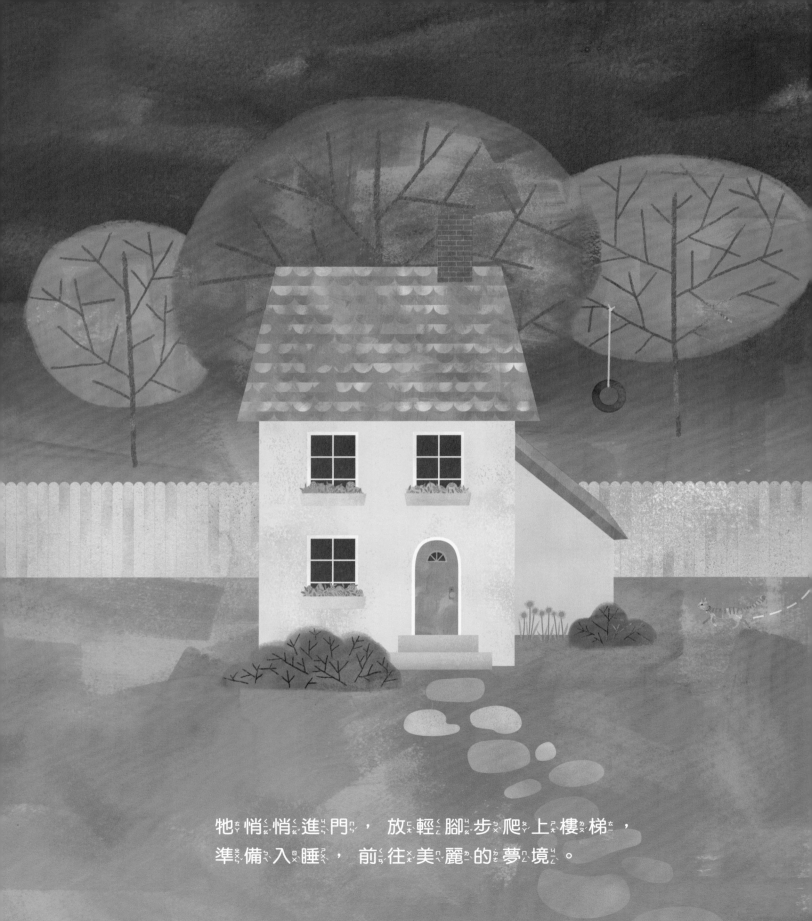

牠悄悄進門，放輕腳步爬上樓梯，
準備入睡，前往美麗的夢境。

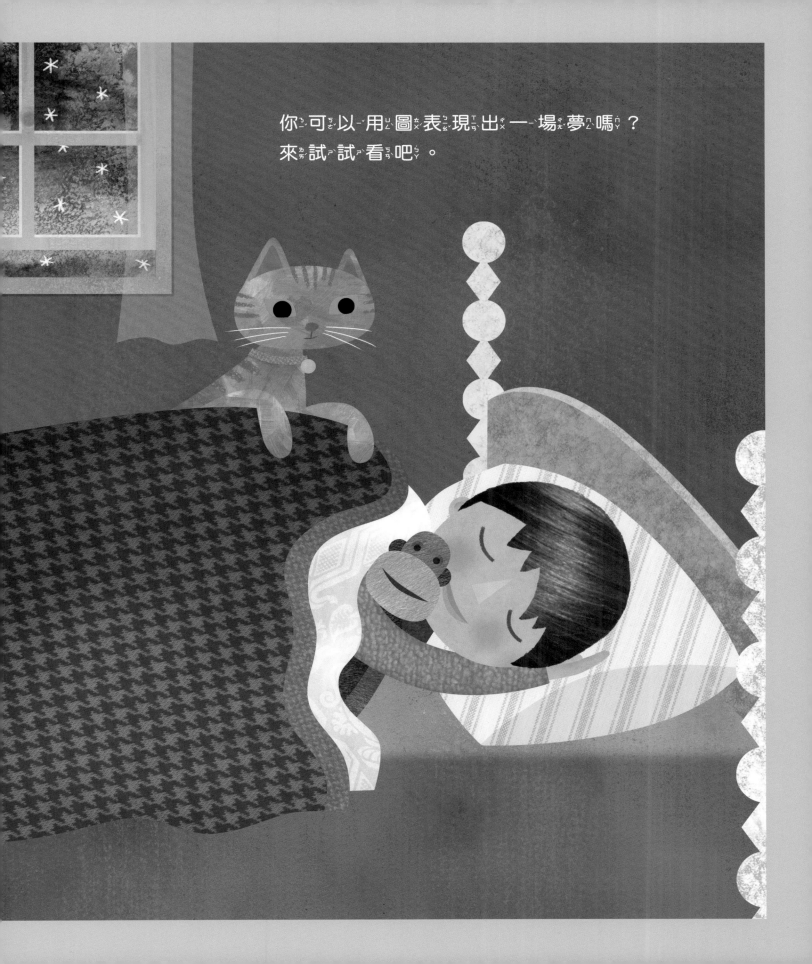

你可以用圖表現出一場夢嗎？
來試試看吧。

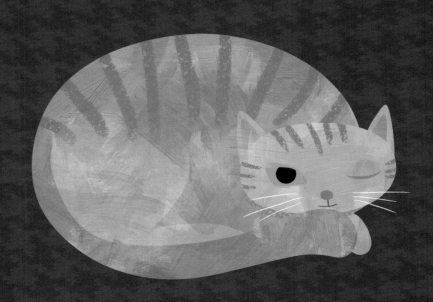

晚ㄨㄢ安ㄢ，莎ㄕㄚ姆ㄇㄨ。

圖解莎姆的世界

示意圖通常是一張圖畫，可以告訴我們什麼事物在哪個位置，或者表達如何從一個地點到另外一個地點。像這樣的圖，可以呈現東西平面的樣子，也可以畫出事物立體的樣貌。示意圖可以畫真實的東西（例如你居住的城鎮），也可以畫想像中的東西（例如你的夢想王國）。有些示意圖告訴你距離，表示事物有多高或多深。也有些示意圖會告訴你，事物怎麼運作或想法是如何連結的。示意圖有很多種形式，路線圖、結構圖、曲線圖、原理說明或簡單草圖等，都可以是示意圖。

繪製、創造示意圖的人，我們稱他為製圖師。例如做出地圖的製圖師，就會想辦法表現那些新發現的、還沒標記過的地點，幫助人們理解、想像，甚至到那些地方旅行。

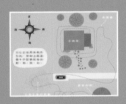

這張圖說明了莎姆一開始從家裡離開的路線。這是從上方往下俯瞰的角度。有了方位記號和比例尺輔助，你就可以推測出莎姆往什麼方向去，以及走了多遠。

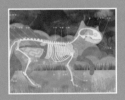

這張圖告訴我們莎姆身體內部的構造。你可以從圖中看出莎姆的骨骼排列，以及牠主要的器官在哪裡，例如牠的心臟。

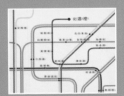

這是捷運路線圖，那些不同顏色的線各自代表不同的路線，黑點和旁邊的文字代表站名。你可以找出從貓巷到小兔道要怎麼搭車嗎？

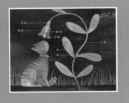

這是植物結構圖，告訴我們這株植物的不同部位分別是什麼，還有它們怎麼連接在一起。

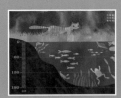

這張剖視圖左邊有一排刻度表，代表莎姆經過的池塘深度。假如池塘的側面是一扇大窗戶，莎姆從窗戶往池塘裡看就會是這個樣子。

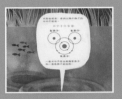

這是水分子的結構圖。水分子非常小，我們肉眼是看不見的。這張圖畫出比水分子更小的組成部分，也就是那些一圈一圈的區塊，叫做原子。一滴水所包含的水分子，可是遠超過上千萬兆那麼多喔！

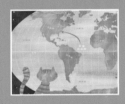

如果把我們的星球表層攤平來看，就會是這張地圖表現的樣子。赤道把地球畫分成南北兩半。圖上的格狀線條是由代表東西位置的經線和代表南北位置的緯線組成的，可以幫助我們判斷每個地點位在地球的哪裡。

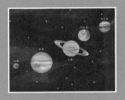

這是太陽系示意圖，表示我們太陽系是由哪些行星組成，它們與太陽的遠近是怎麼排序。宇宙中的距離和星球太大了，通常這種圖都會考量畫面尺寸，去調整星球大小和相對距離。

這張是星座圖。人們常常會將天空中的星星連成圖案，這些圖案就成為人們為星座命名的依據。你能在圖中找到大熊座，也就是我們常說的北斗七星嗎？

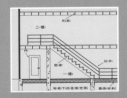

藍圖不只是指建築施工圖。當人們要精準打造物品時，都會需要一張工程藍圖，用來說明每個細節、標記施作尺寸，並表現出整體結構。這樣負責製造的人就可以跟著圖中的指示做出可以實際運用的東西，例如車輛。而且這樣才能確保成品不會出錯，避免車子翻覆或建築倒塌等。

◉◉ 知識繪本館

地圖喵：啟蒙孩子的圖像思維　MAPPING SAM

作者｜喬伊絲‧海索柏斯 Joyce Hesselberth　譯者｜高尼可
責任編輯｜戴淳雅　特約編輯｜堯力兒　美術設計｜丘山　行銷企劃｜劉盈萱

天下雜誌群創辦人｜殷允芃　董事長兼執行長｜何琦瑜
媒體暨產品事業群
總經理｜游玉雪　副總經理｜林彥傑
總編輯｜林欣靜　行銷總監｜林育菁　主編｜楊琇珊　版權主任｜何晨瑋、黃微真

出版者｜親子天下股份有限公司　地址｜台北市 104 建國北路一段 96 號 4 樓
電話｜（02）2509-2800　傳真｜（02）2509-2462
網址｜www.parenting.com.tw
讀者服務專線｜（02）2662-0332　週一～週五：09:00~17:30
讀者服務傳真｜（02）2662-6048　客服信箱｜parenting@cw.com.tw
法律顧問｜台英國際商務法律事務所‧羅明通律師
製版印刷｜中原造像股份有限公司
總經銷｜大和圖書有限公司　電話：（02）8990-2588
出版日期｜2021 年 1 月第一版第一次印行
　　　　　2024 年 3 月第一版第四次印行

定價｜350 元　書號｜BKKKC162P
ISBN｜978-957-503-707-9（精裝）

訂購服務
親子天下 Shopping｜shopping.parenting.com.tw
海外‧大量訂購｜parenting@cw.com.tw
書香花園｜臺北市建國北路二段 6 巷 11 號　電話（02）2506-1635
劃撥帳號｜50331356 親子天下股份有限公司

國家圖書館出版品預行編目（CIP）資料

地圖喵：啟蒙孩子的圖像思維 /
喬伊絲‧海索柏斯 文‧圖；高尼可 譯
-- 第一版. -- 臺北市：親子天下，2021.01
40 面；22.8X26.6 公分. --
譯自：Mapping Sam
ISBN 978-957-503-707-9（精裝）
1.圖像學　2.繪本
940.11　　　　　　　　　　109019376

MAPPING SAM
by Joyce Hesselberth
Copyright © 2018 by Joyce Hesselberth
Complex Chinese translation copyright © 2021
by CommonWealth Education Media and
Publishing Co., Ltd.
Published by arrangement with HarperCollins
Children's Books, a division of HarperCollins
Publishers through Bardon-Chinese
Media Agency
ALL RIGHTS RESERVED

立即購買 >